拍照的人

远足

PHOTO TAKERS

熊小默 编著

人民邮电出版社

北 京

U0113509

图书在版编目（ＣＩＰ）数据

拍照的人．远足 / 熊小默编著．－－ 北京 ： 人民邮电出版社，2023.3
ISBN 978-7-115-59621-5

Ⅰ．①拍… Ⅱ．①熊… Ⅲ．①摄影集－中国－现代②摄影师－访问记－中国－现代 Ⅳ．① J421 ② K825.72

中国版本图书馆 CIP 数据核字（2022）第 123713 号

--

内 容 提 要

《拍照的人》是导演熊小默策划的系列纪录短片，他和团队在 2021—2022 年走遍祖国大江南北，记录了 5 位（组）摄影师的创作历程。本书是同名系列纪录短片的延续，共包含 6 本分册。其中 5 本分别对应 214、林舒、宁凯与 Sabrina Scarpa 组合、林浛、张君钢与李洁组合，每册不仅收录了这位（组）摄影师的作品，还通过文字分享了他们对摄影的探索和思考，以及他们如何形成各自的拍摄主题。另一册则是熊小默和副导演苏兆阳作为观察者和记录者的拍摄幕后手记。

编　　著　　熊小默
责任编辑　　王　汀
书籍设计　　曹耀鹏
责任印制　　陈　犇

人民邮电出版社出版发行　北京市丰台区成寿寺路 11 号
邮　　编　　100164
电子邮件　　315@ptpress.com.cn
网　　址　　https://www.ptpress.com.cn
北京雅昌艺术印刷有限公司印刷

开　本　　889×1194　1/16
印　张　　18
字　数　　300 千字　　　　　读者服务热线　　（010）81055296
定　价　　268.00 元（全 6 册）　印装质量热线　　（010）81055316
2023 年 3 月第 1 版　　　　　反盗版热线　　　（010）81055315
2023 年 3 月北京第 1 次印刷　广告经营许可证　　京东市监广登字 20170147 号

宁凯 &
Sabrina Scarpa

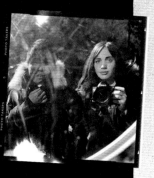

自然、旅程、时间的诗意……这是宁凯和 Sabrina Scarpa 的作品沁透的特质。他们俩分别来自中国和荷兰，因为拍照而相识，跨越万里结合成为了生活及创作的伴侣。自然是如此神秘，分秒流逝，景致就不同，古往今来，都是永恒的生生息息。他们以"我们之间"为题，用足迹与影像丈量彼此相隔的距离，从帕米尔高原到斯堪迪纳维亚的峡湾，再到亚平宁半岛以及东南亚的雨林，都显影在这对眷侣的画面中。

两双眼睛
会比一双
看到的更多

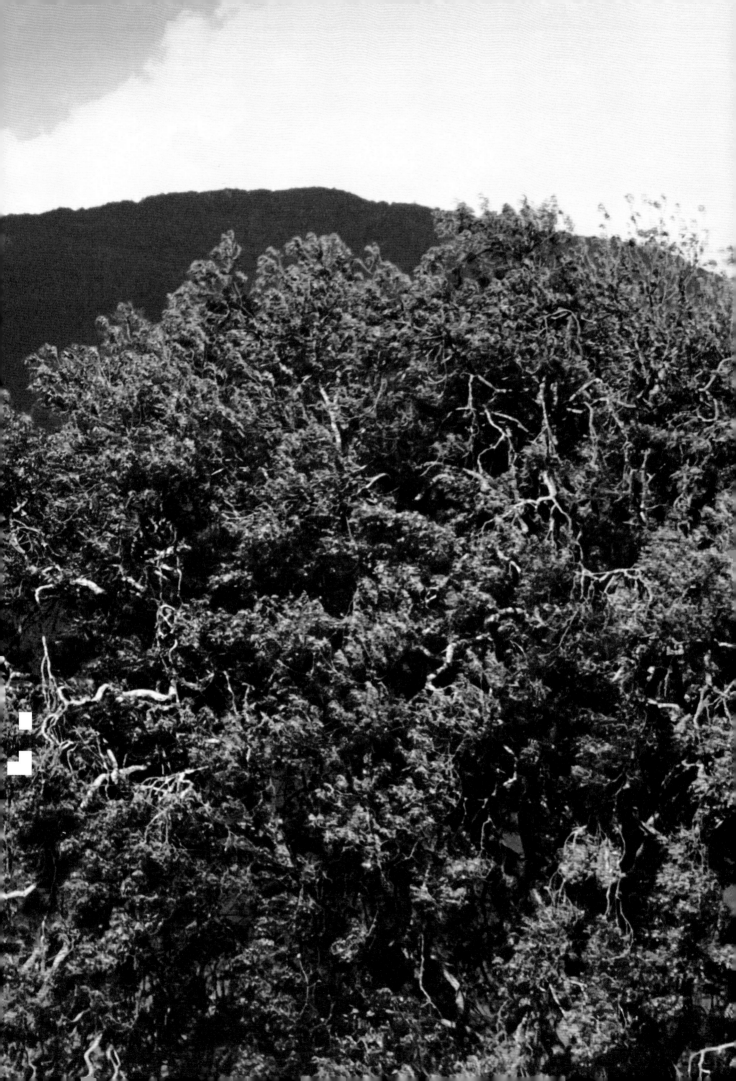

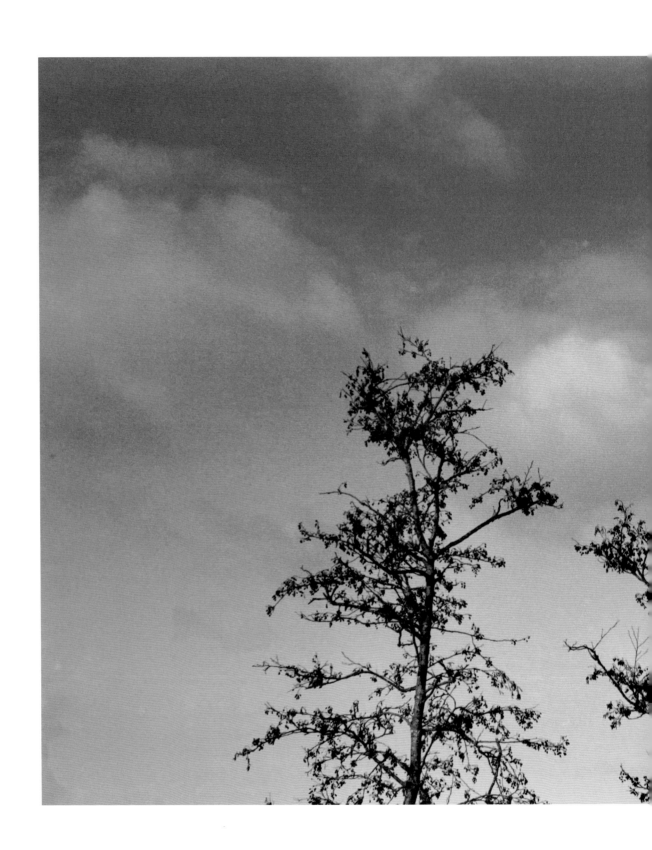

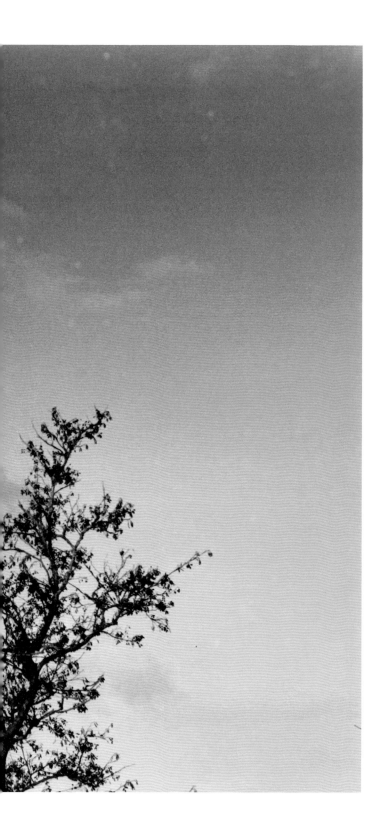

我们是宁凯和 Sabrina Scarpa，目前生活在河南郑州。八年前，我们俩组成搭档，一起生活，一起创作，到处周游拍照。

结伴周游给了我们俩方向，两双眼睛会比一双看到的更多。我们同时拍照，使用各自的相机，慢慢观察，拍下吸引我们的东西，照片就像我们的脚印，而我们的协作，就像明与暗，谁都无法脱离彼此而存在。

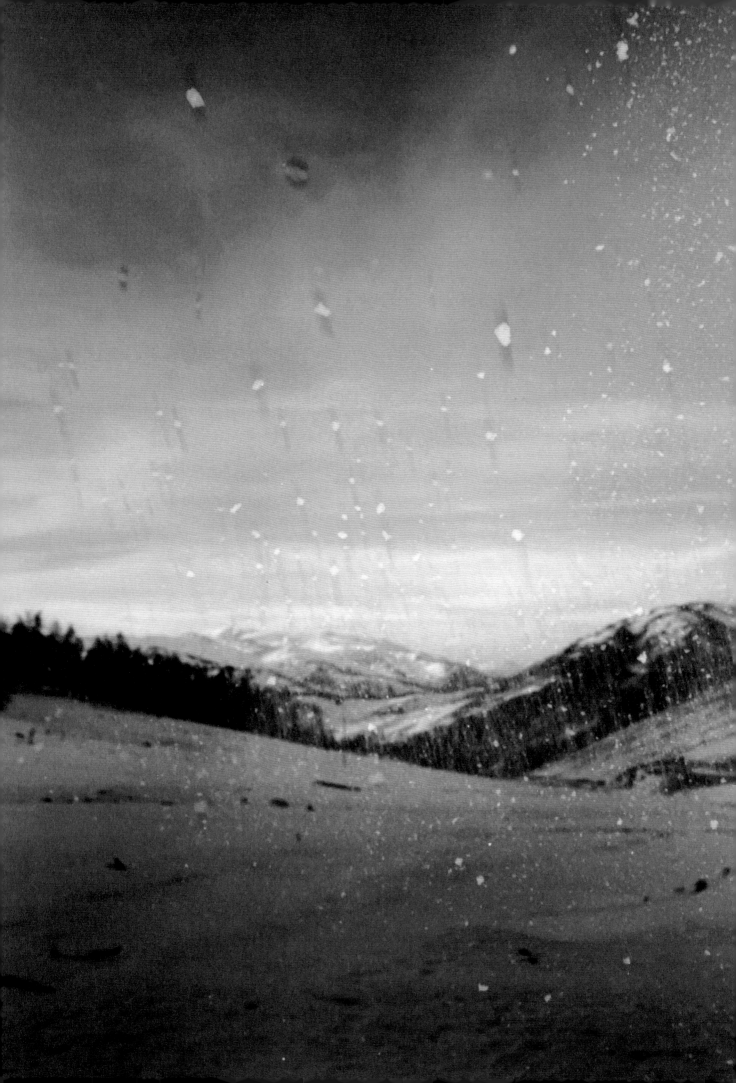

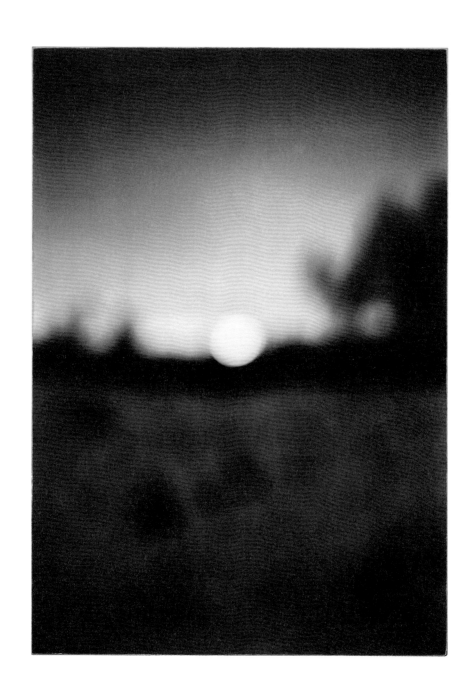

从东方到西方，
我们追寻那些可以让我们更为接近自然的地方，
捕捉并且再现我们见证的诗意，
以及自然中永恒的和谐。[1]

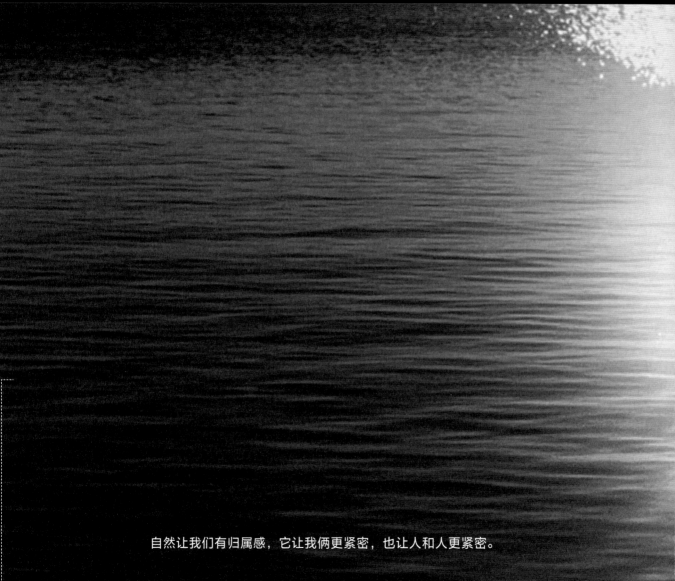

自然让我们有归属感，它让我俩更紧密，也让人和人更紧密。

自然给了我们最多的灵感和解放，一切都更有表现力，一切都会联系在一起，一切，都变得清澈。

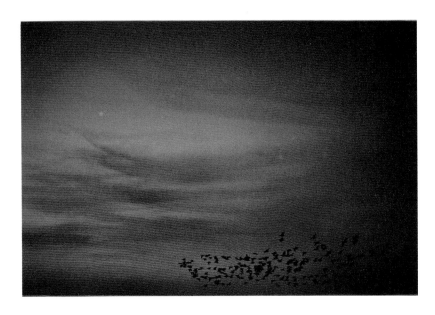

我们想要模糊文化、时间和空间的界限，
所以在照片中我们隐去了人类存在的蛛
丝马迹，比如路灯、汽车和建筑。

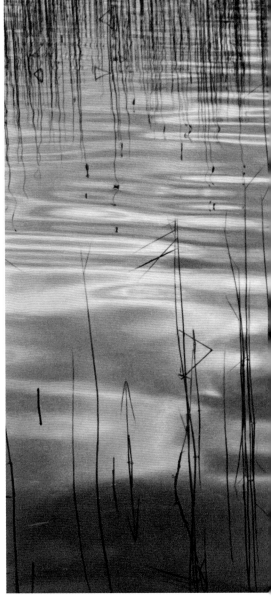

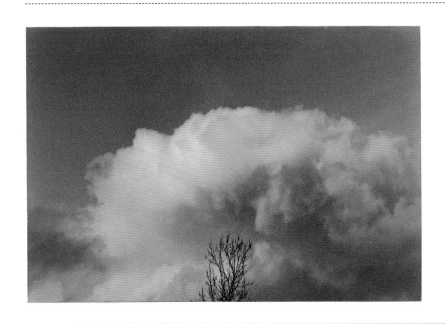

我们通过探索自然世界，创作出极简
而且安静的小尺寸作品，试图以此在
精神与现实之间建立连接。

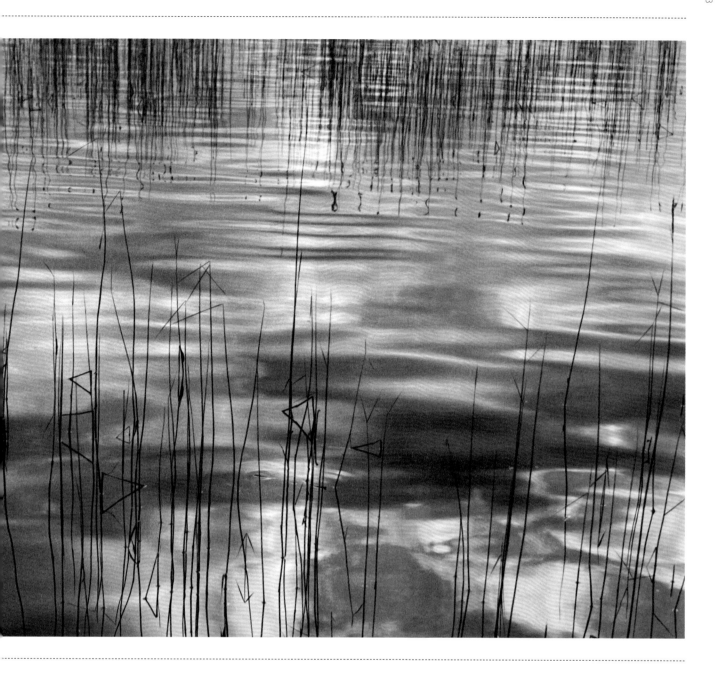

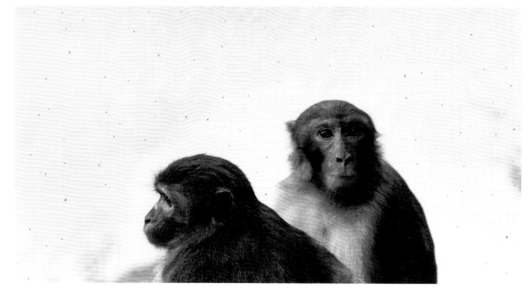

美感，朴素，还有自然世界的永恒，

都是我们作品的主题。[2]

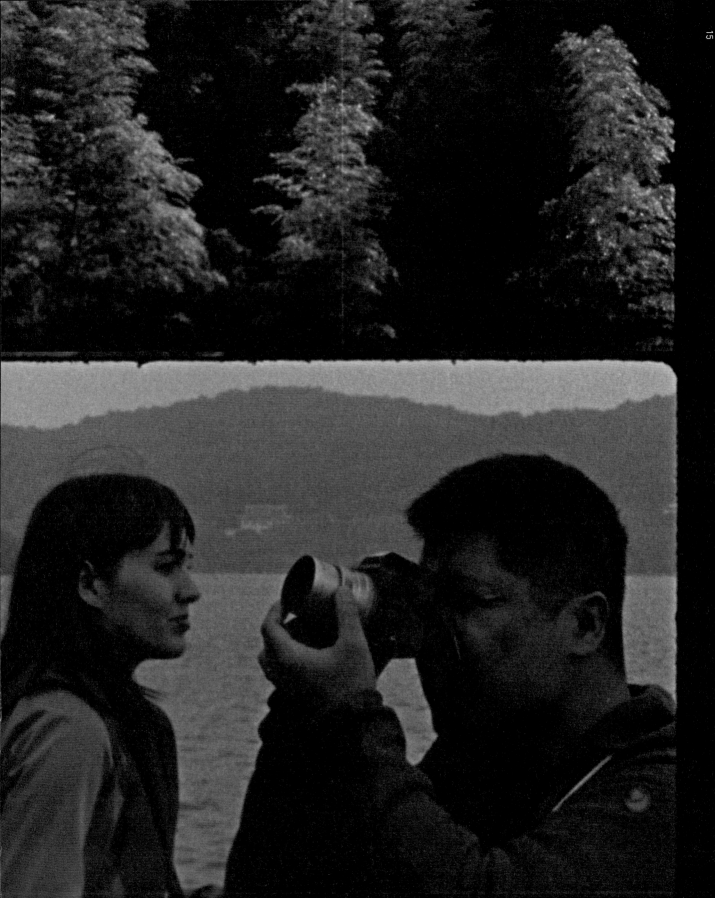

相比目的地，我们更在意底片上时间的显影。

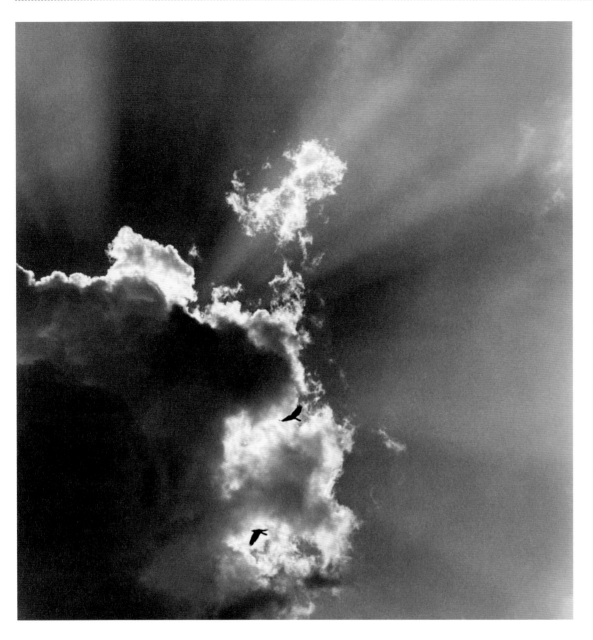

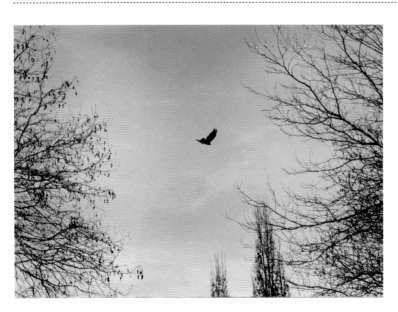

其实，目的地对我们来说不太重要。我们在意的是时间，去显影它在自然里流动的样子。

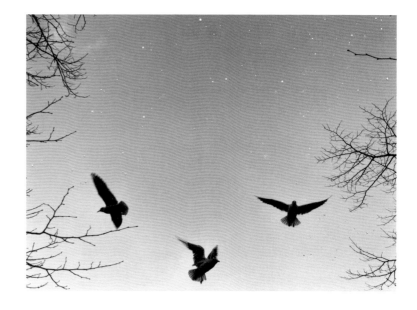

就像迈布里奇 1878 年的照片《马》，其实他拍的不是马，而是物理运动中的时间。还有杉本博司，他拍下的也不是剧场或闪电，还是时间。

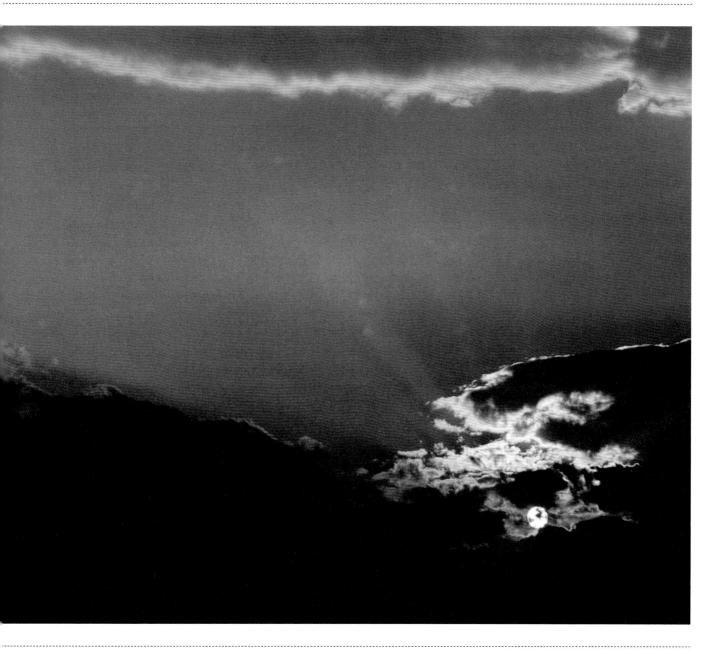

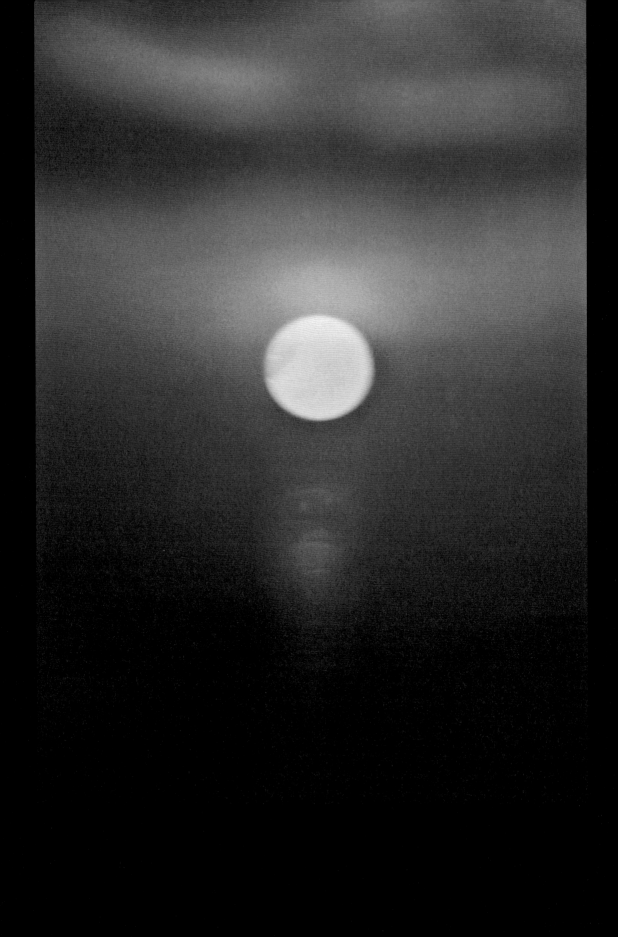

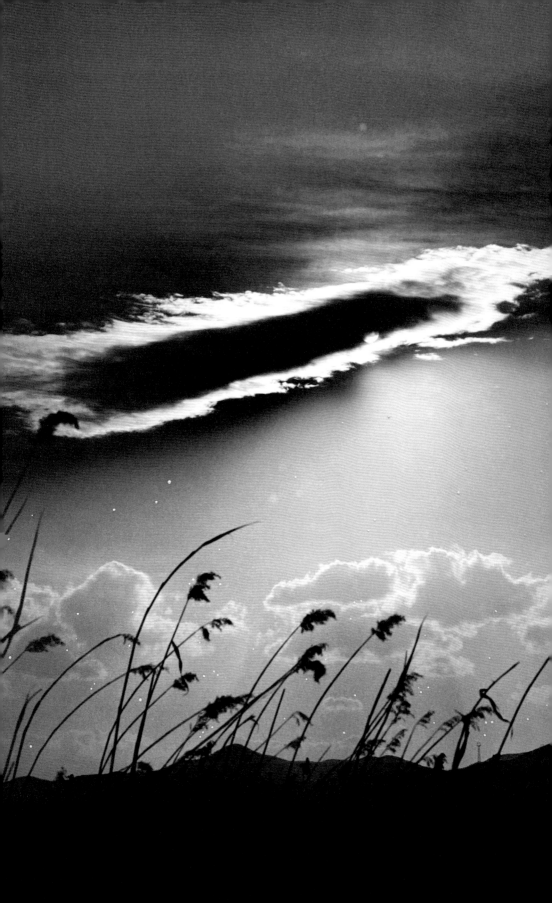

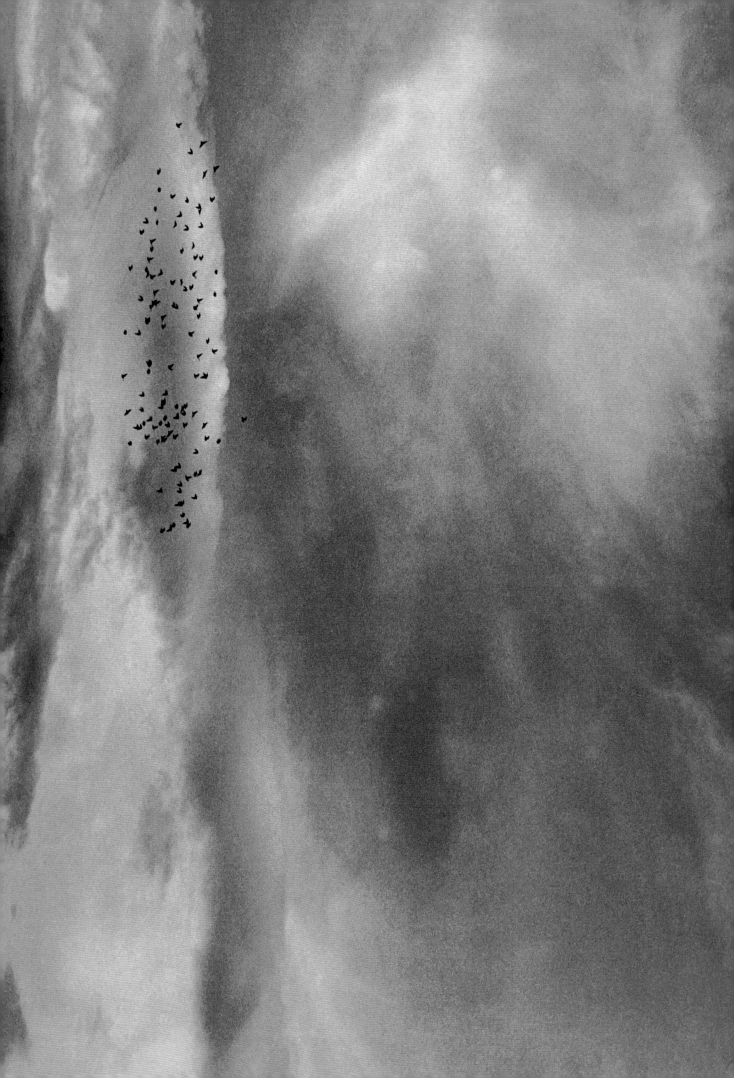

我们很享受身处"孤岛"的状态，
埋头在思考、旅行、拍摄还有暗房中。

成为"岛屿"，对拍照和创作中的人们来说有时是很必要的。

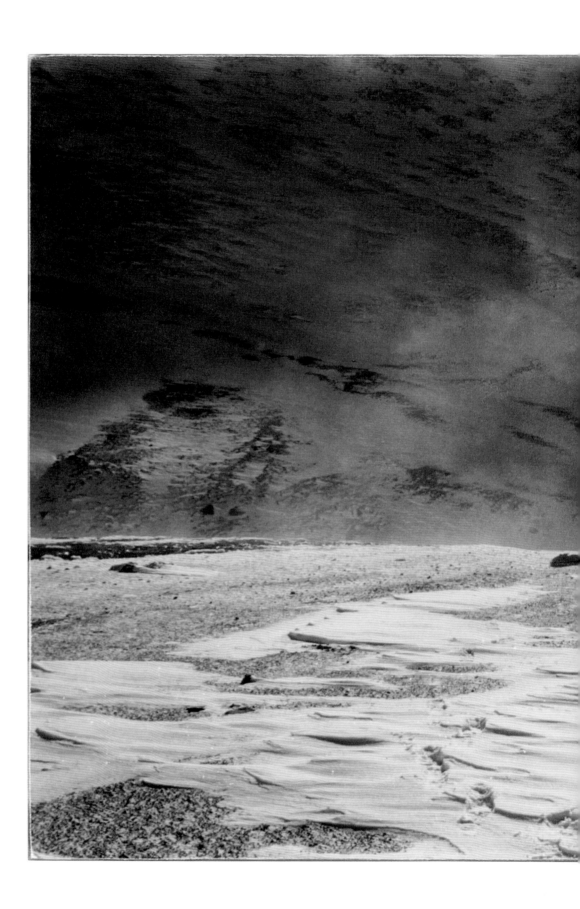

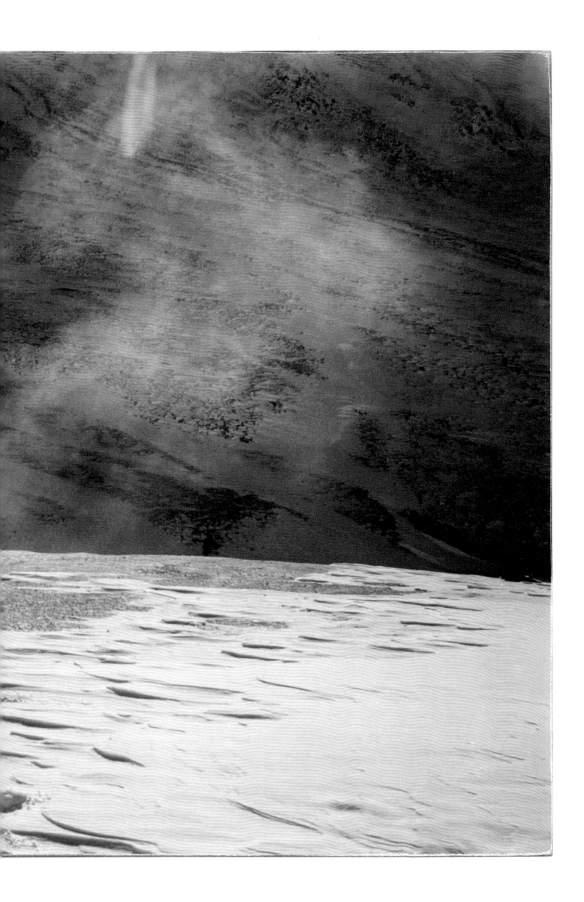

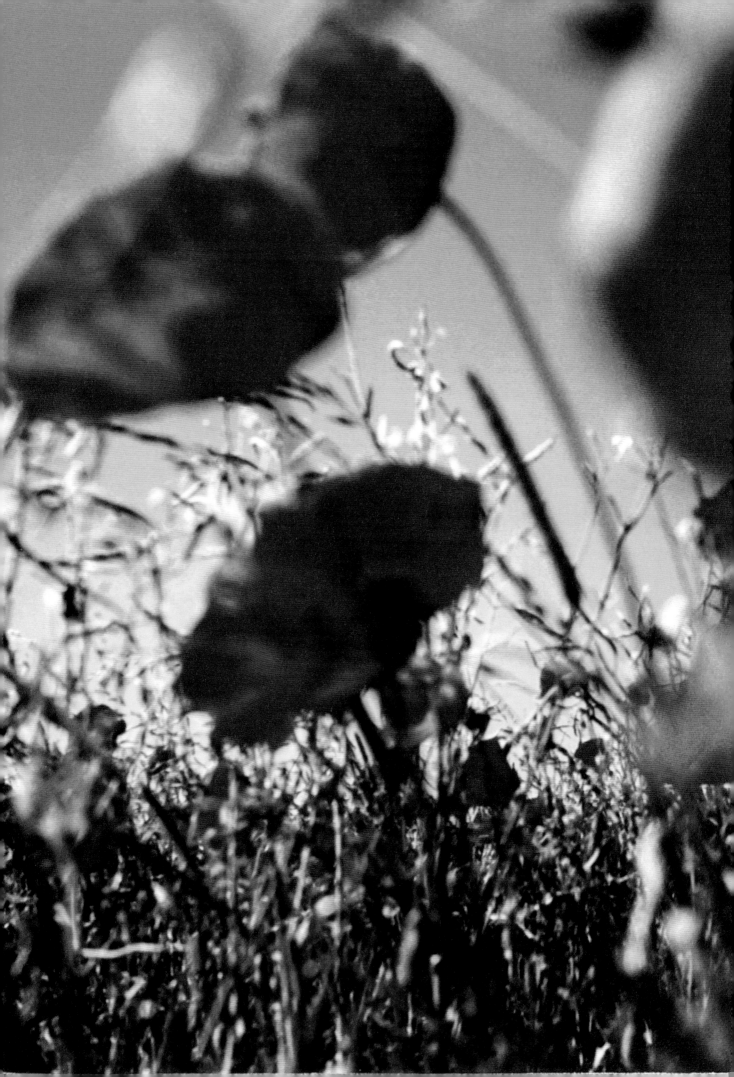

偶然性
是必要的，
即便它有时
并不完美。

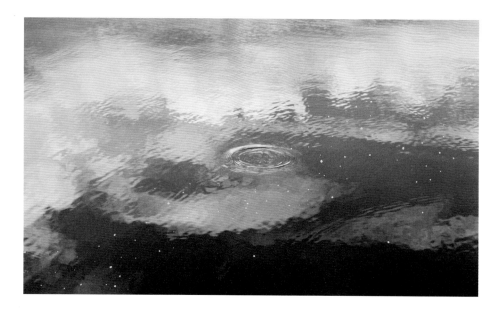

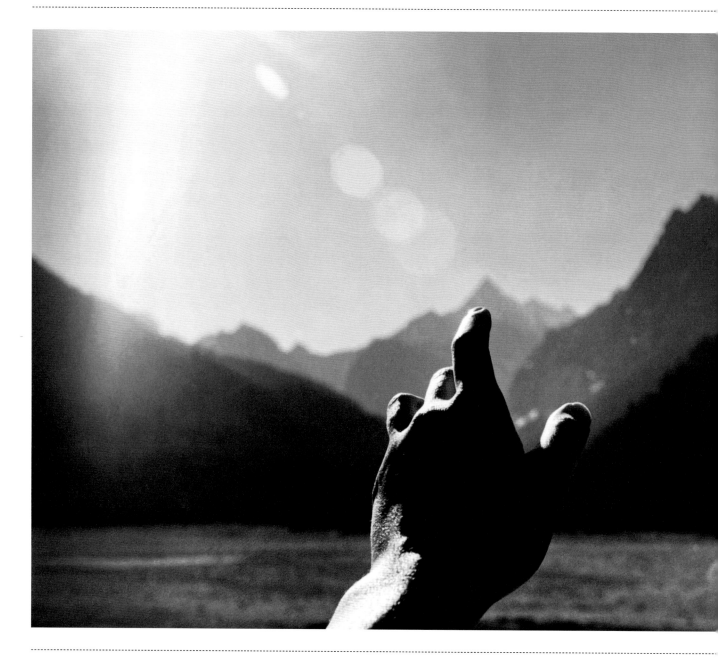

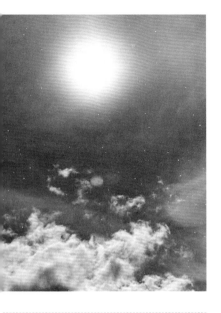

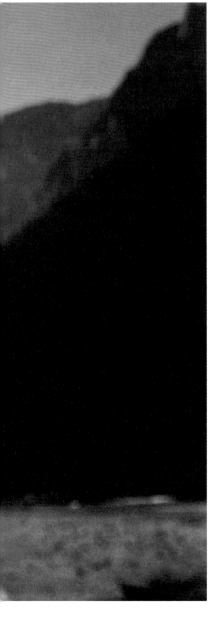

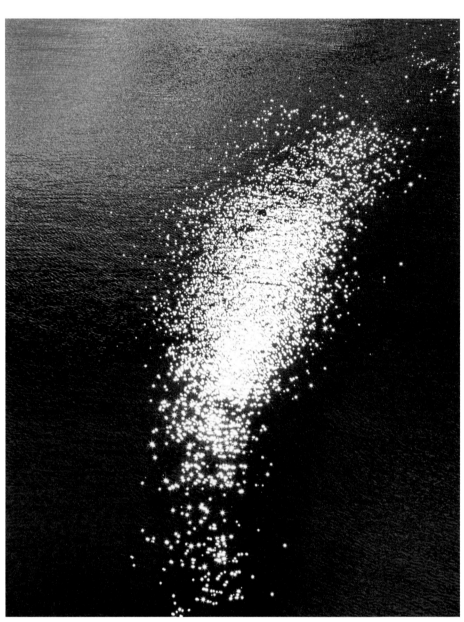

每个拍照的人或多或少都目睹过这样
的时刻：一束光，或者是水面荡起的
涟漪。让我们豁然开朗的画面，往往
不可能重现。

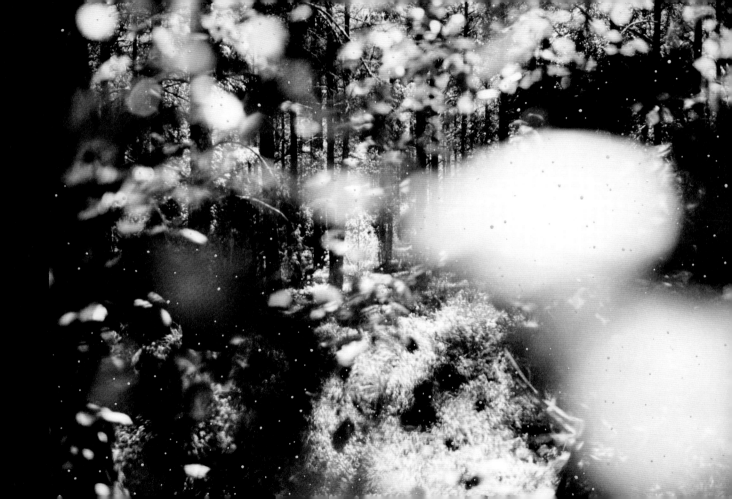

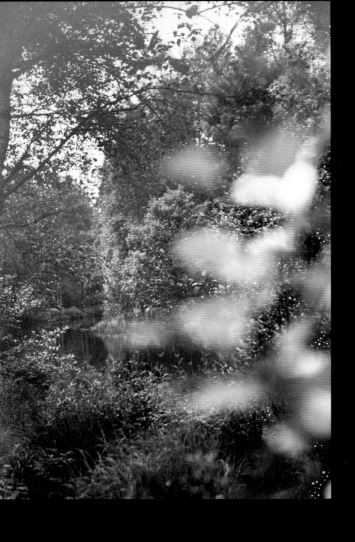

就像是照片上的漏光，动机是有意的，
但最终得到的效果却是随机的。在暗
房里工作，就像是举行一种仪式，像
是一种获取图像的炼金术。

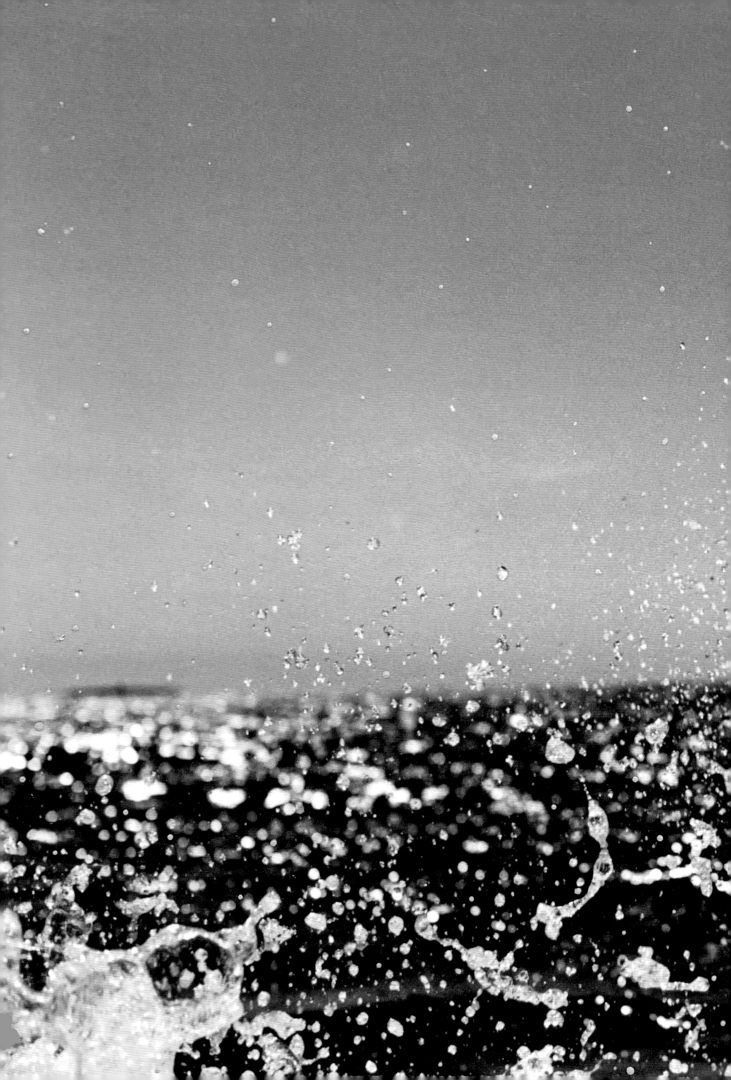

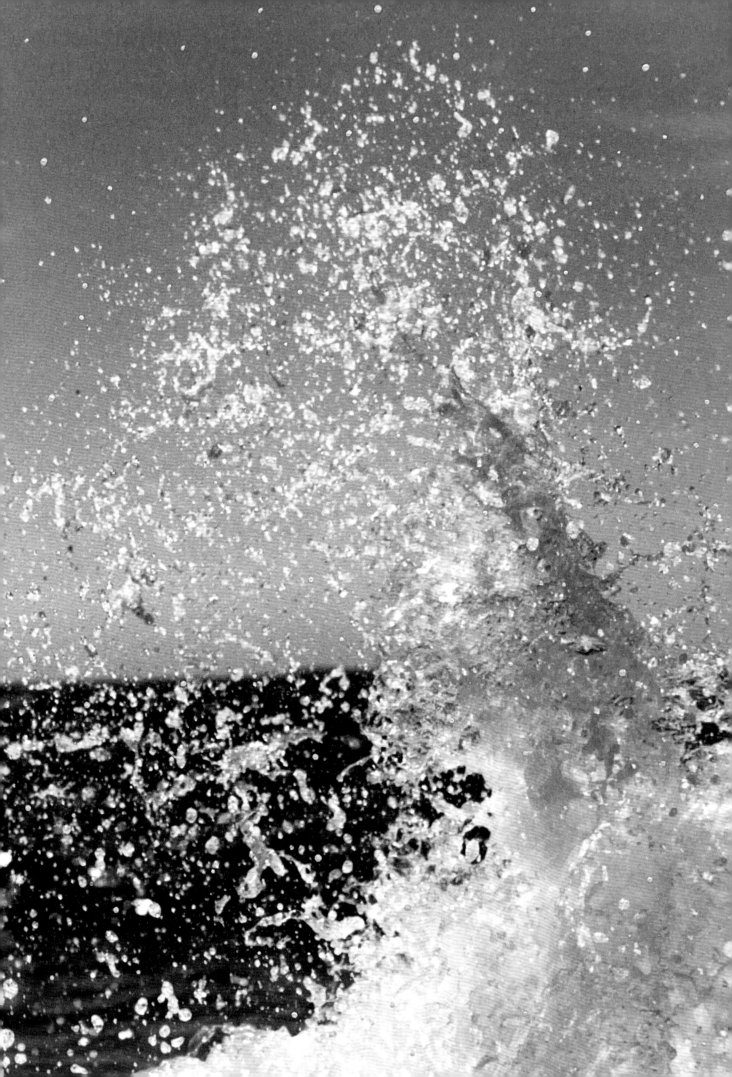

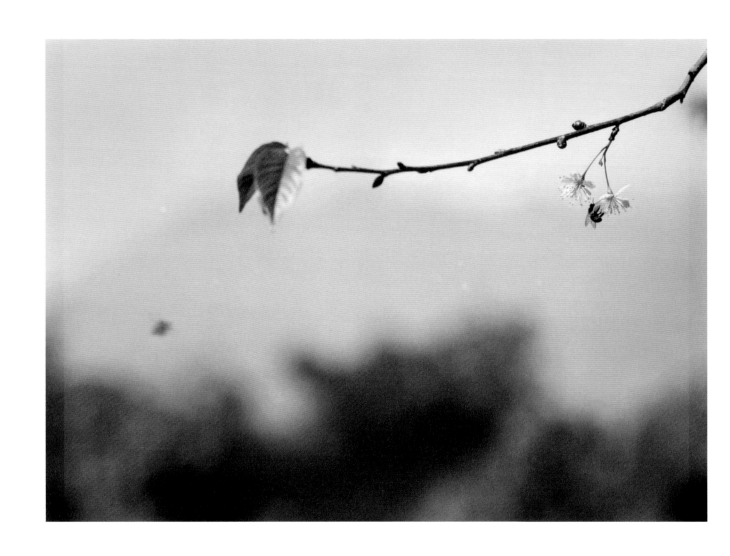

拍照时按下快门的这个瞬间是由身体的内在
本能而触发的，然而每一张被曝光过的胶片
都变成了沉睡中的时间化石。

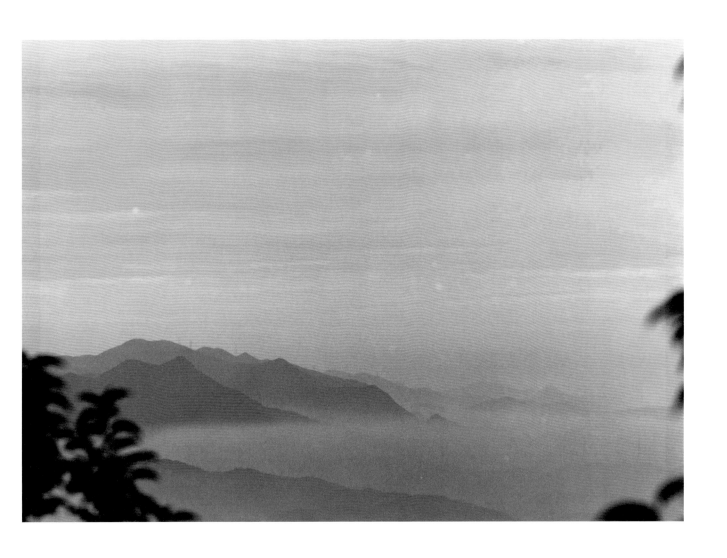

在暗房中显影和放印的工作就好像是一场唤醒这些
"化石"的"光之试炼"。在完成这个"神圣"的仪式
之前，我们是无法对胶片做出任何选择或决定的。

是那些瞬间
扑向我们，

不是我们
去创造瞬间。

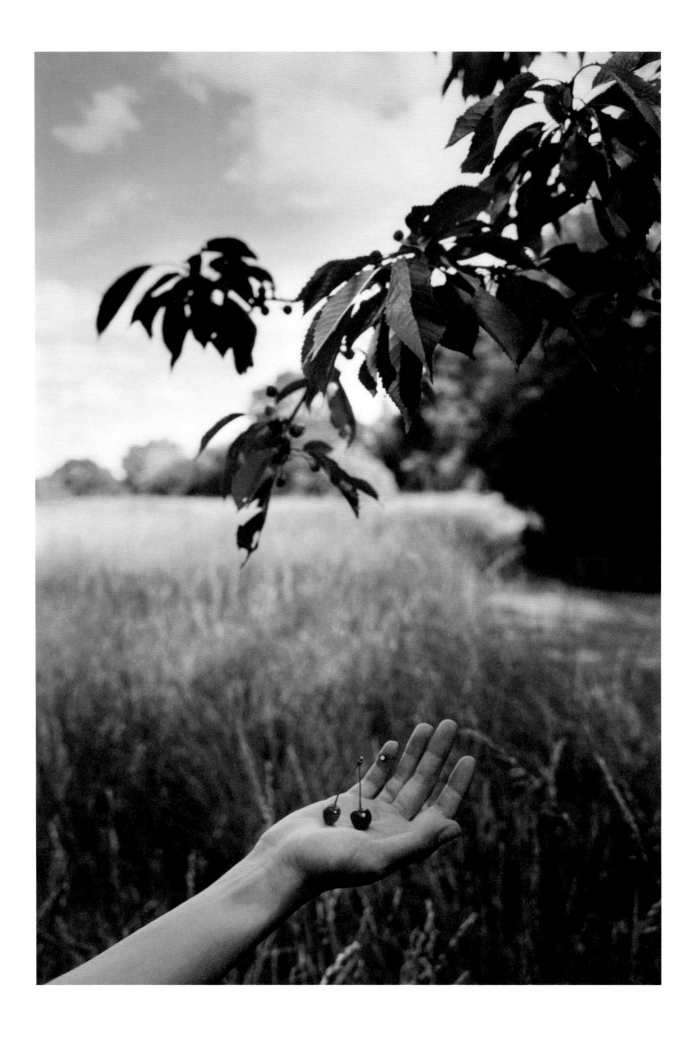

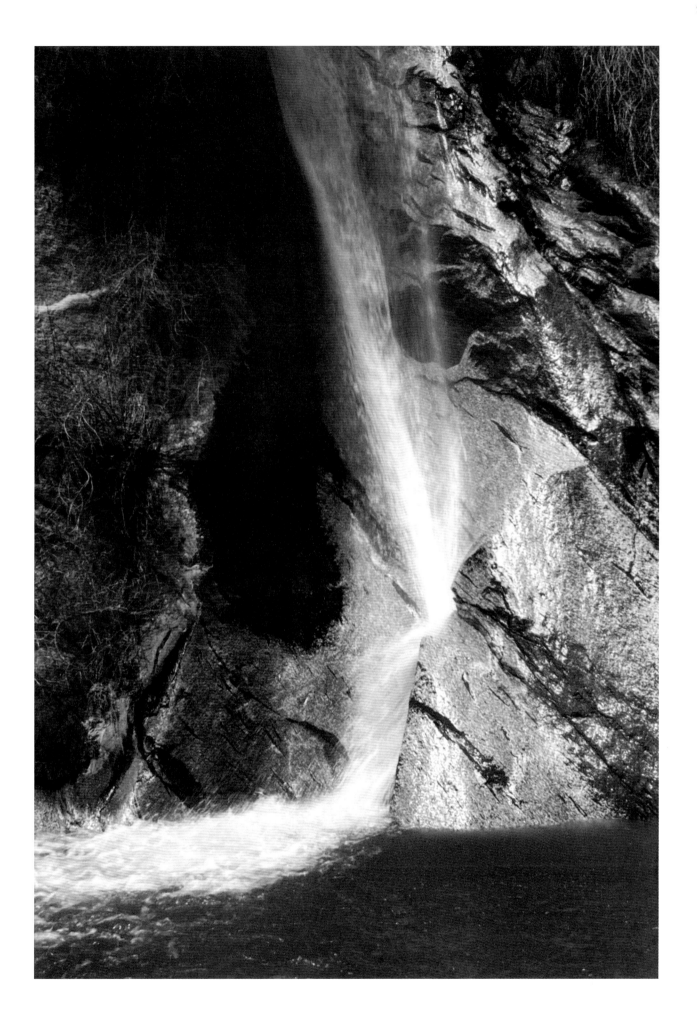

摄影既有真实感觉的部分，也有自由空想的部分。我们喜欢那种按下快门时，脑海里一片空无的状态。

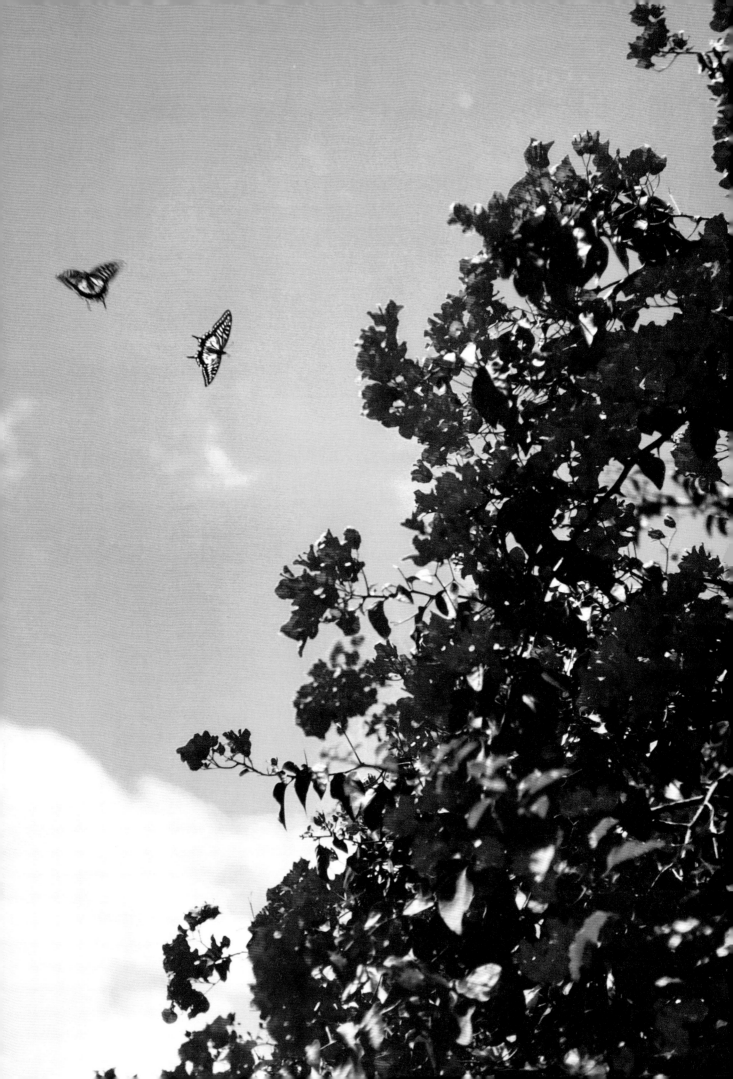

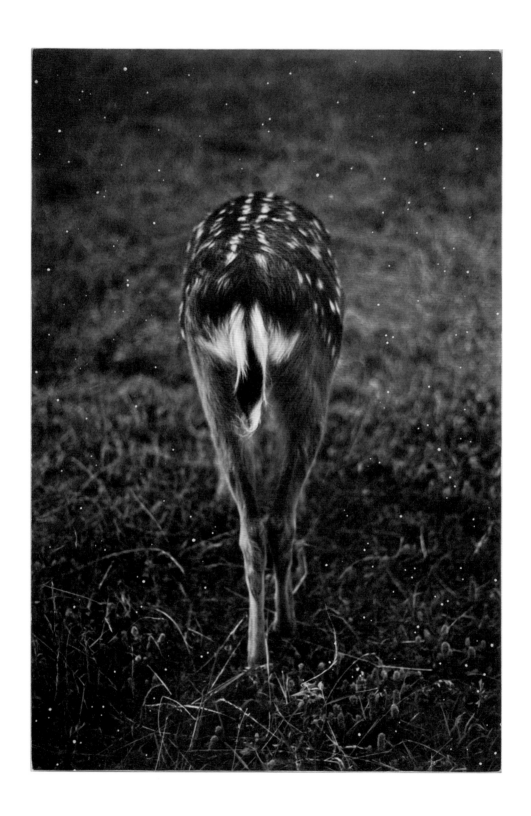

此时，你只能通过自然的变化去感受时间的流动，而不是靠钟表指针的行走来简单地定义时间。

像宋代画家马远一样，

我们也在抽象的画面里寻找经验的本质。

我们在直觉和灵性的分岔哈上行走，

于是，

真实和想象和谐并存。 [3]

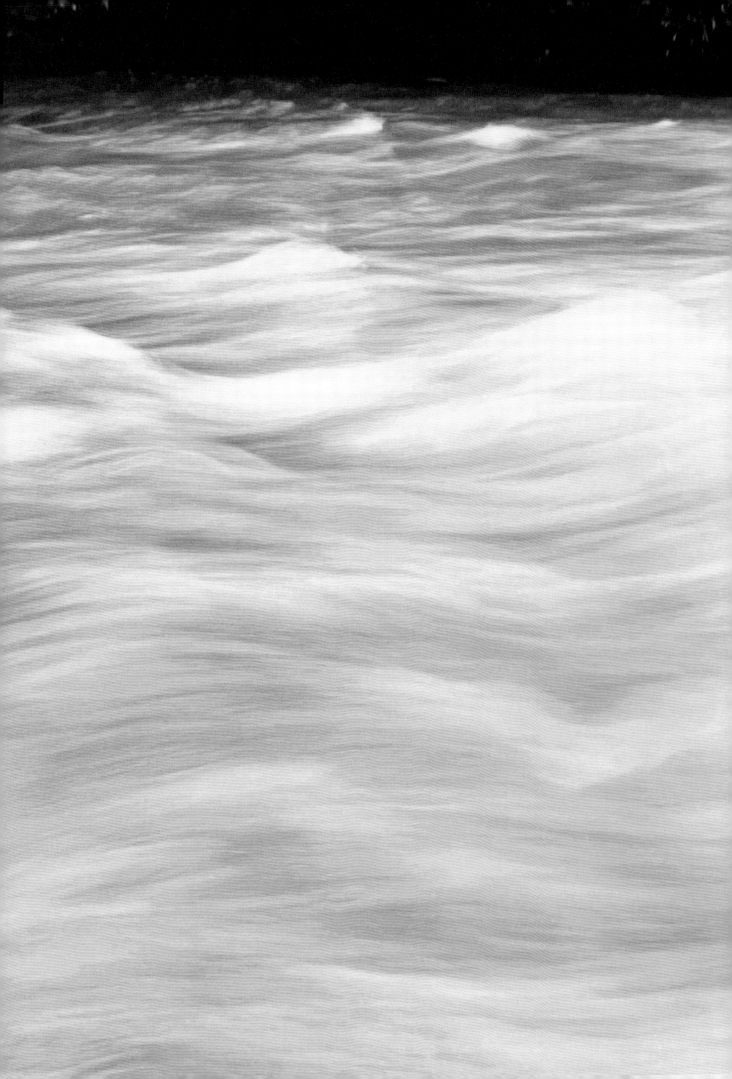

这些作品是我们探索人世间步履不停的印记，它让我们得以模糊空间、文化与时间之间的界限。

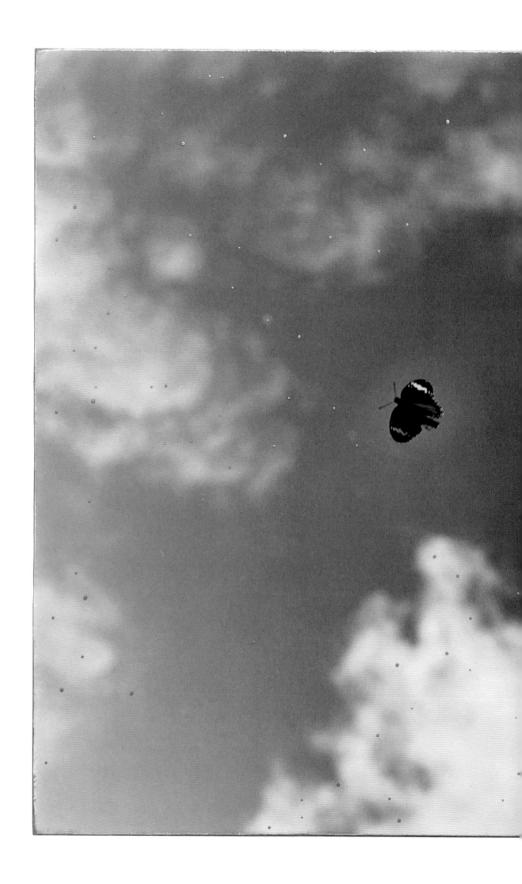

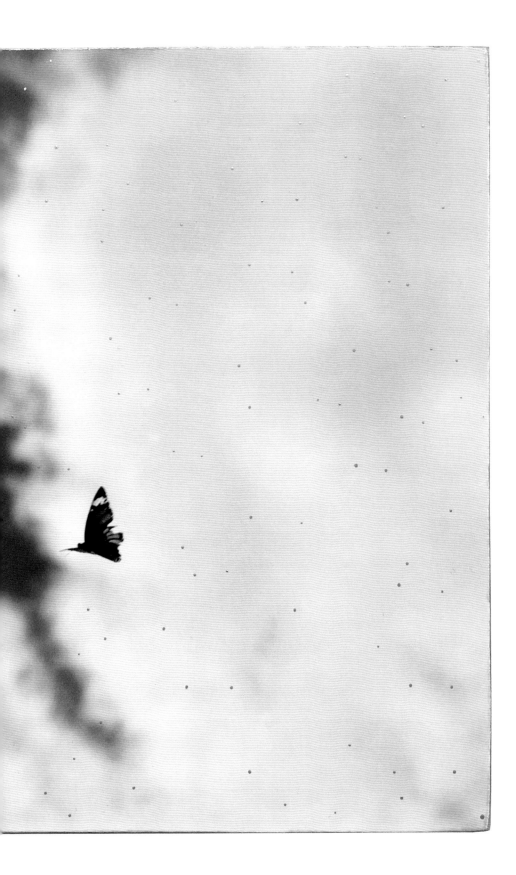

我们得以共同寻找那些有启
发、亲密以及通透的时刻。

拍照模糊了空间、文化和时间的界限，指引我们，启发我们。